TEXTO:
MARÍA ROSA LEGARDE
ILUSTRACIONES:
MARTINA MATTEUCCI

OBRAS
MAESTRAS DE
LOS IMPRESIONISTAS

ARTE-TERAPIA
PARA COLOREAR

EDICIONES
Lea

OBRAS MAESTRAS DE LOS IMPRESIONISTAS
ARTE-TERAPIA PARA COLOREAR
es editado por
EDICIONES LEA S.A.
Av. Dorrego 330 C1414CJQ
Ciudad de Buenos Aires, Argentina.
E–mail: info@edicioneslea.com
Web: www.edicioneslea.com

ISBN 978-987-718-404-4

Primera edición. Impreso en Argentina.
Agosto de 2016. Talleres Gráficos Elías Porter

Legarde, María Rosa
 Obras maestras de los impresionistas : arte terapia para colorear
/ María Rosa Legarde ; ilustrado por Martina Matteucci. - 1a ed . -
Ciudad Autónoma de Buenos Aires : Ediciones Lea, 2016.
 72 p. : il. ; 23 x 25 cm. - (Arte-terapia / Legarde, María Rosa; 13)

 ISBN 978-987-718-404-4

 1. Mandalas. 2. Dibujo. I. Matteucci, Martina, ilus. II. Título.
CDD 291.4

introducción

Nacido a finales del siglo XIX, el impresionismo fue una de las primeras vanguardias artísticas que desafió la noción de realidad. Inspirados en las pinturas de Édouard Manet, Joseph Mallord, William Turner y John Constable, un grupo de jóvenes franceses recuperaron temas y ensayaron nuevas formas de entender el vínculo entre el mundo real y el mundo retratado. El impresionismo vuelve al paisaje como eje central de la pintura. Sus campos sembrados de flores, sus árboles, los pastizales donde descansan hombres y mujeres que no parecen tener más preocupaciones que pasar el rato en contacto con la naturaleza, le devolvieron a la Humanidad un espacio de contacto con un Dios mucho más tangible que aquel que prevalecía en las obras de siglos anteriores, fuertemente ligadas a la religión. El impresionismo le otorga a la luz un lugar de preponderancia. No se trata sólo de una forma de pintar, sino de una filosofía de vida emparentada con el vínculo con nuestro planeta, la comunión con la naturaleza, entender que la luz es la que genera la vida a través del poder del sol, el dios que la Humanidad conoció en sus orígenes.

Desde sus orígenes, el impresionismo supuso una ruptura con los conceptos dominantes. No se trataba ya de entender una obra de arte de modo racional, claro ni planificado. Por el contrario, los impresionistas se dispusieron a captar la impresión espontánea, es decir, aquello que sus sentidos recibían del paisaje que tenían ante sus ojos. La búsqueda era profundamente filosófica aunque elocuentemente estética: ¿cómo pintar las sensaciones?, ¿de qué modo acallar las voces de la razón y darle entidad al murmullo de los sentimientos?

Claude Monet, Edgar Degas, Paul Cézanne, Georges Pierre Seurat, Camille Pissarro, Auguste-Pierre Renoir, Alfred Sisley y Vincent Van Gogh

(si bien fue post-impresionista, comparte muchos de los presupuestos conceptuales) abandonaron sus oscuros talleres y salieron en busca de respuestas. Visitaron jardines, campos, praderas. Retrataron a las personas en sus momentos de ocio y esparcimiento. Con trazos rápidos, vigorosos y una paleta de colores amplia, descubrieron el valor de la luz y de sus movimientos, y le dieron la espalda al color negro porque, según aseguraban, no era parte de la naturaleza. Este grupo influenció a muchos artistas posteriores y sus obras llegan hasta nuestros días como una de las más originales, potentes e inolvidables de la historia del arte. Pero no sólo se trata de pinturas.

Redescubrir la luz y la naturaleza, aplacar el pensamiento para devolverle a la sensación un lugar primordial en el modo en que vemos la realidad. ¿Acaso los impresionistas nos enseñaron a meditar a través del arte? Probablemente sí, aunque no tuvieran plena conciencia de ello. Hoy, gracias a las técnicas de mindfulness, los mandalas y el arte-terapia, somos conscientes de que es posible sanar el espíritu, acallar las voces de la mente, reencontrarnos con nuestro ser interior a partir del dibujo, la pintura y las emociones que viven dentro nuestro. Los dibujos que presentamos a continuación fueron especialmente diseñados para tal fin, a partir de las obras más famosas de los representantes de este movimiento pictórico de principios de siglo XX. Llegan hasta nuestras manos a través de los años pero también la insistencia: para que el arte cumpla su cometido, debe permanecer, pero también debe ser modificado, transformado, reelaborado a partir de nuevas formas de comprensión. Convertir las obras del impresionismo en un espacio de meditación es un verdadero hallazgo que sólo nuestro siglo, nuestro tiempo y nuestra necesidad de vincularnos con la Luz Divina nos puede permitir. Necesitamos de la naturaleza del impresionismo como necesitamos de su paz, su armonía, el arrullo de sus ríos, árboles y bosques. El perfume de sus flores nos habla de un tiempo donde las preocupaciones no eran parte del día a día. La calma con la que sus personajes contemplan la tarde nos recuerda que hay otra manera de estar vivos y que depende pura y exclusivamente de nosotros posar nuestra mirada sobre la luz. Todos podemos ser artistas. Sólo es cuestión de modificar nuestro modo de ver la realidad. Si vemos la luz, entonces estaremos en camino de convertirnos no sólo en impresionistas de aquello que acontece a nuestro alrededor, sino también de hallar un camino de paz de la mano de los grandes maestros de la pintura.

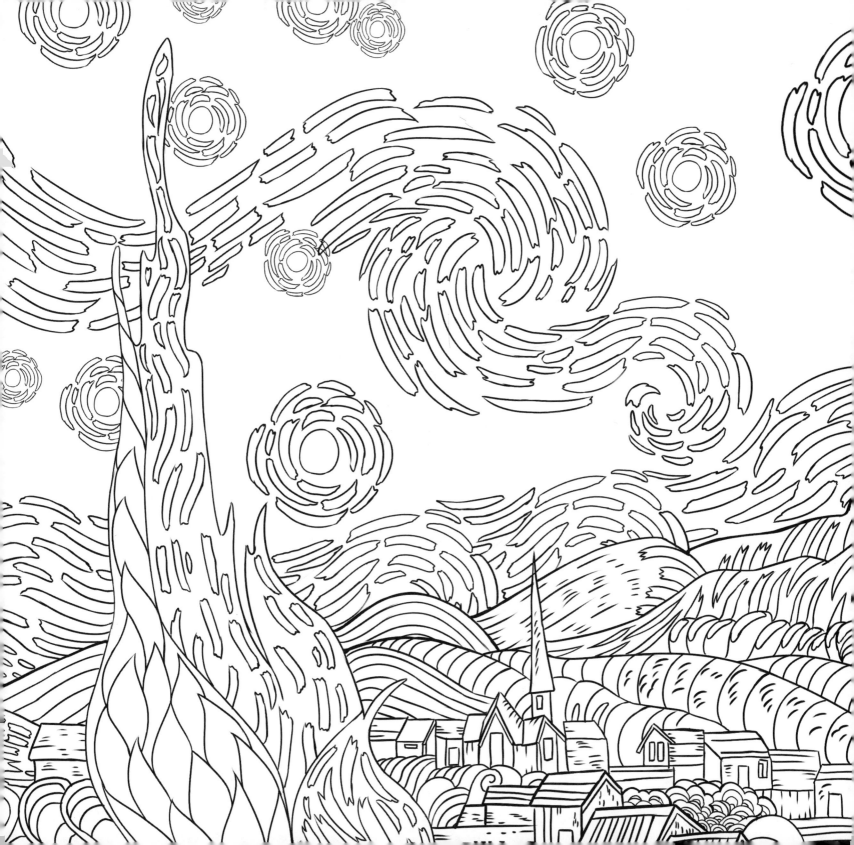

En la página anterior:
Vincent Van Gogh
La Noche Estrellada
(1889)

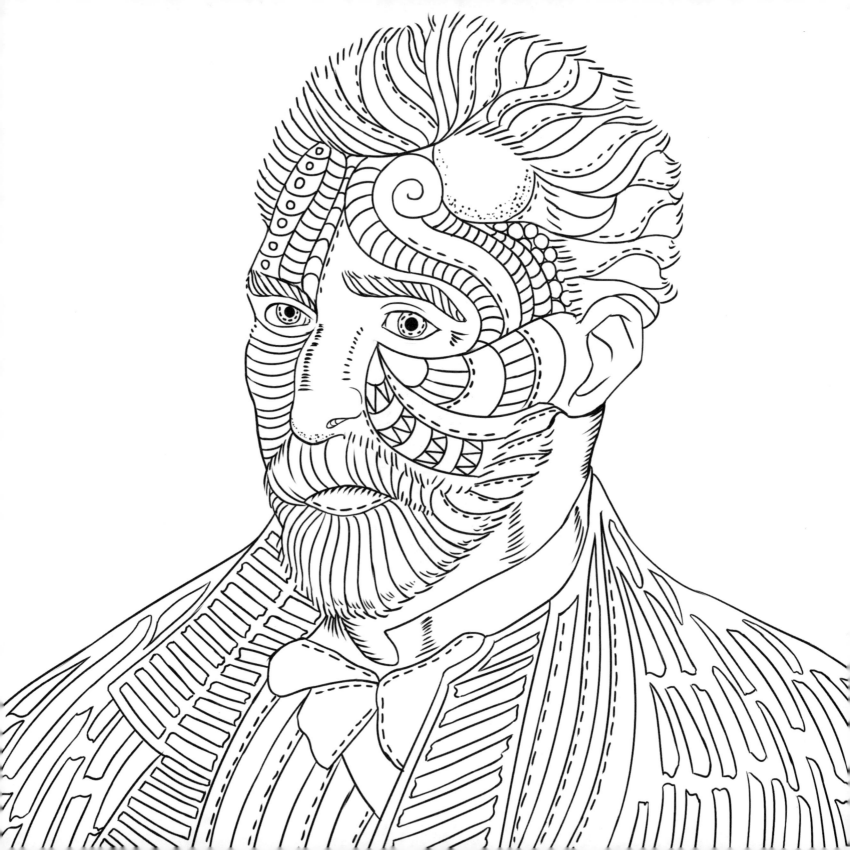

En la página anterior:

Vincent Van Gogh

Autorretrato

(1887)

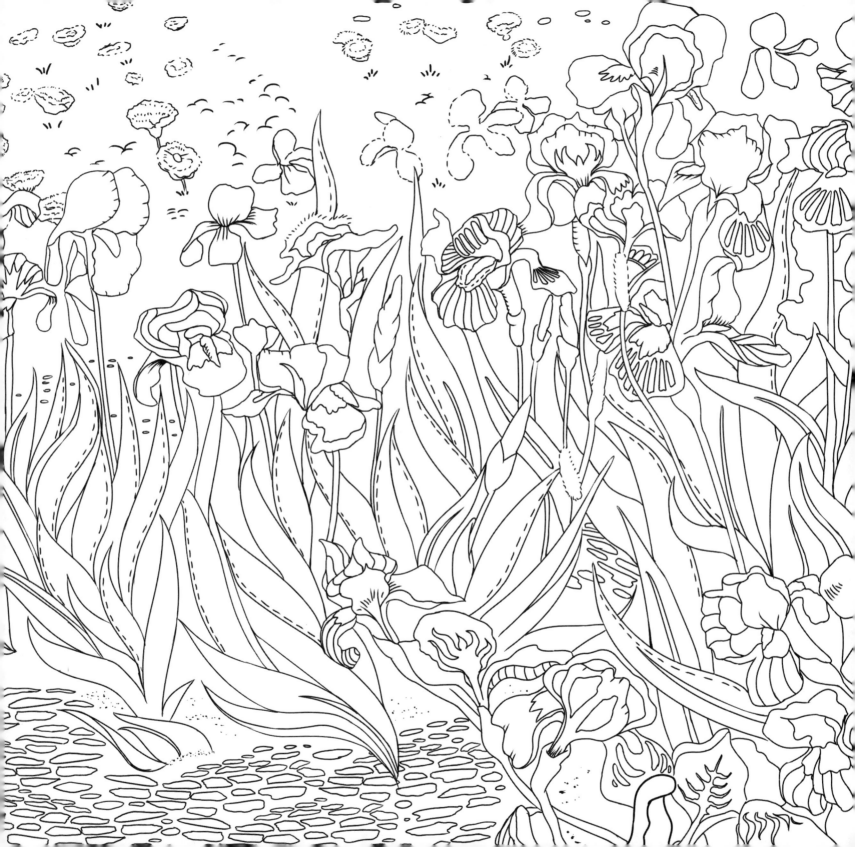

En la página anterior:

Vincent Van Gogh
Lirios
(1889)

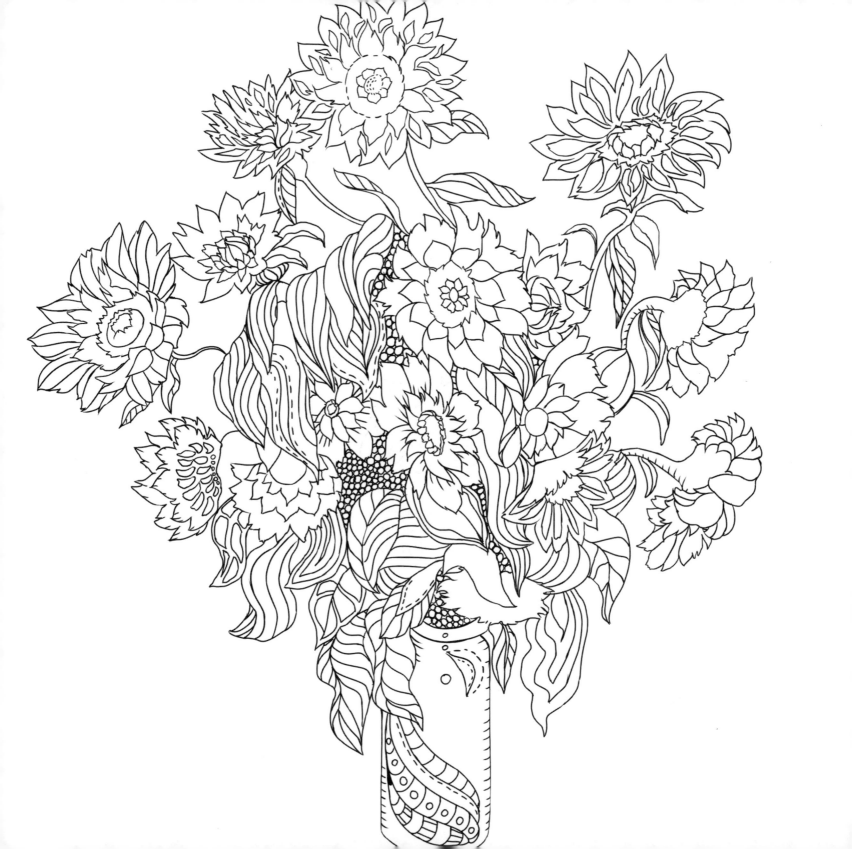

En la página anterior:

Claude Monet
Bouquet de girasoles
(1881)

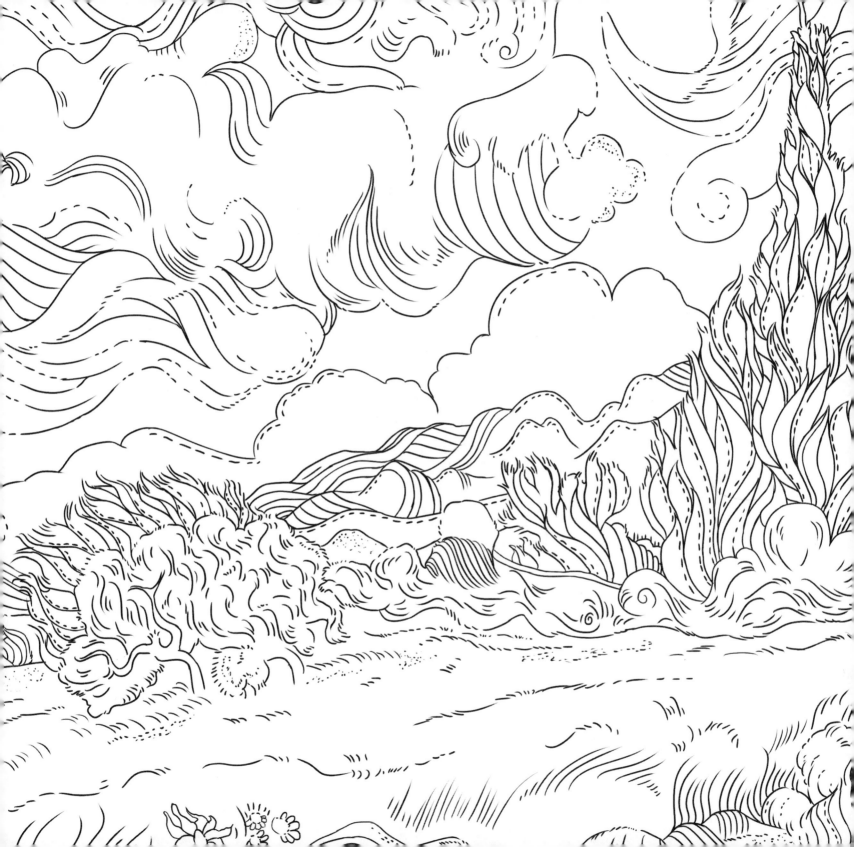

En la página anterior:

Vincent Van Gogh
Campo de trigo con cipreses
(1889)

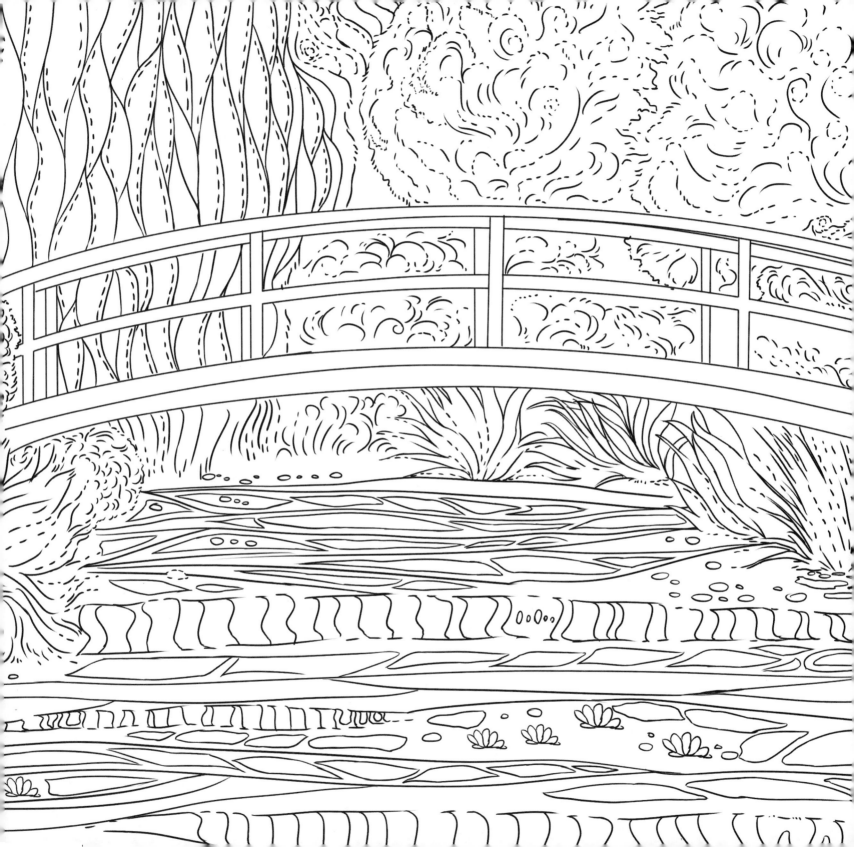

En la página anterior:
Claude Monet
Estanque de Nenúfares
(1899)

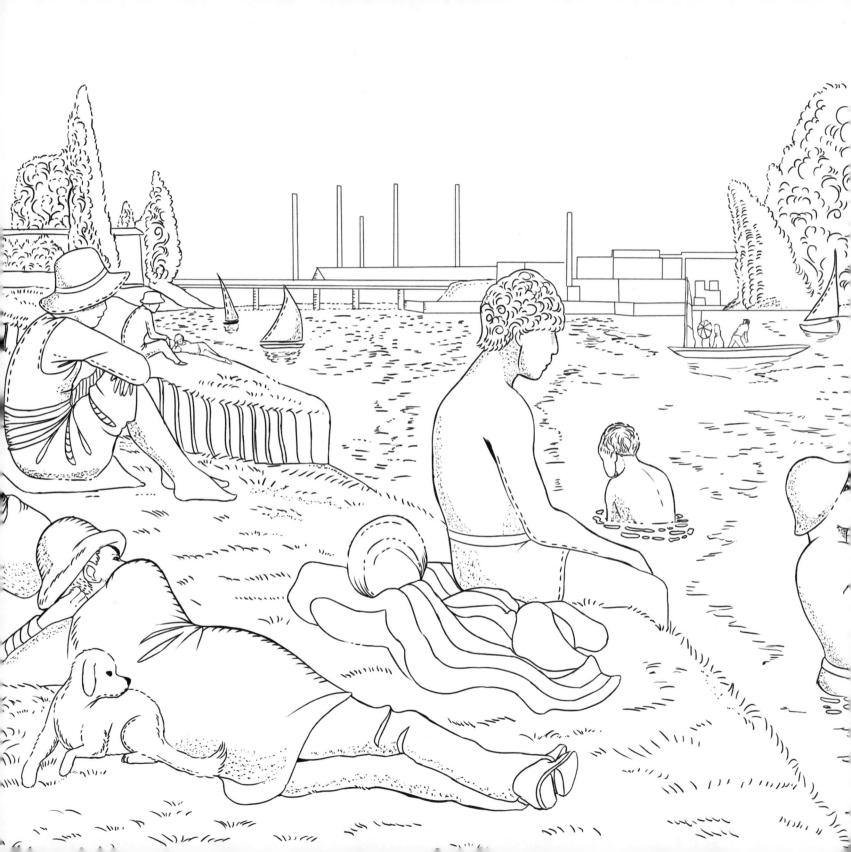

En la página anterior:

Georges Pierre Seurat
Un baño en Asnieres
(1884)

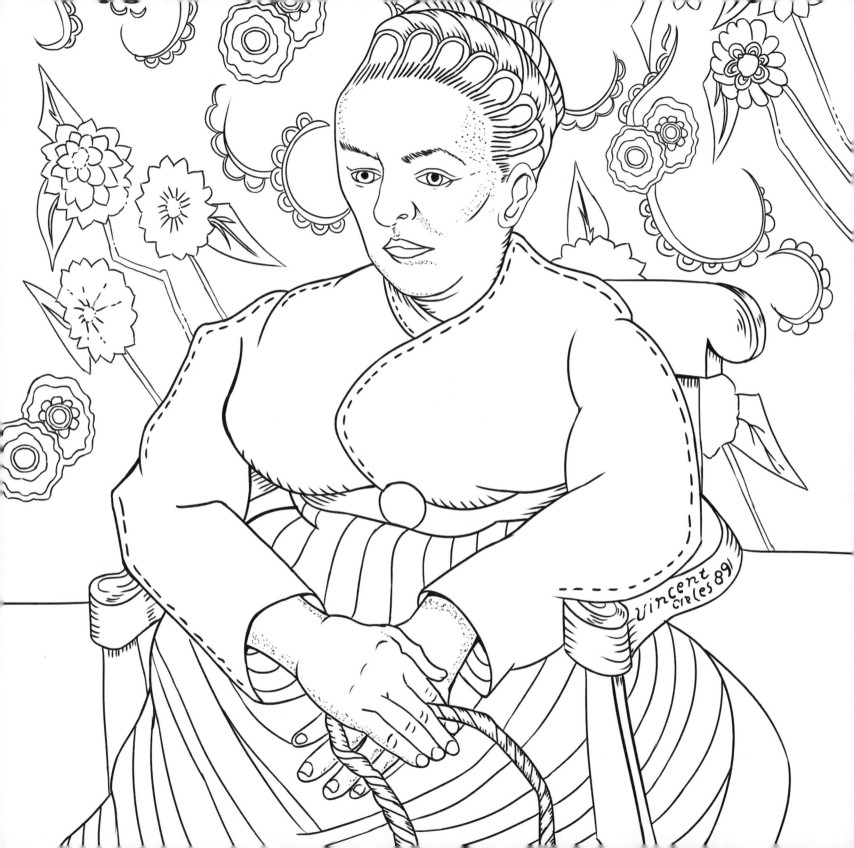

En la página anterior:

Vincent Van Gogh
La Berceuse
(1888)

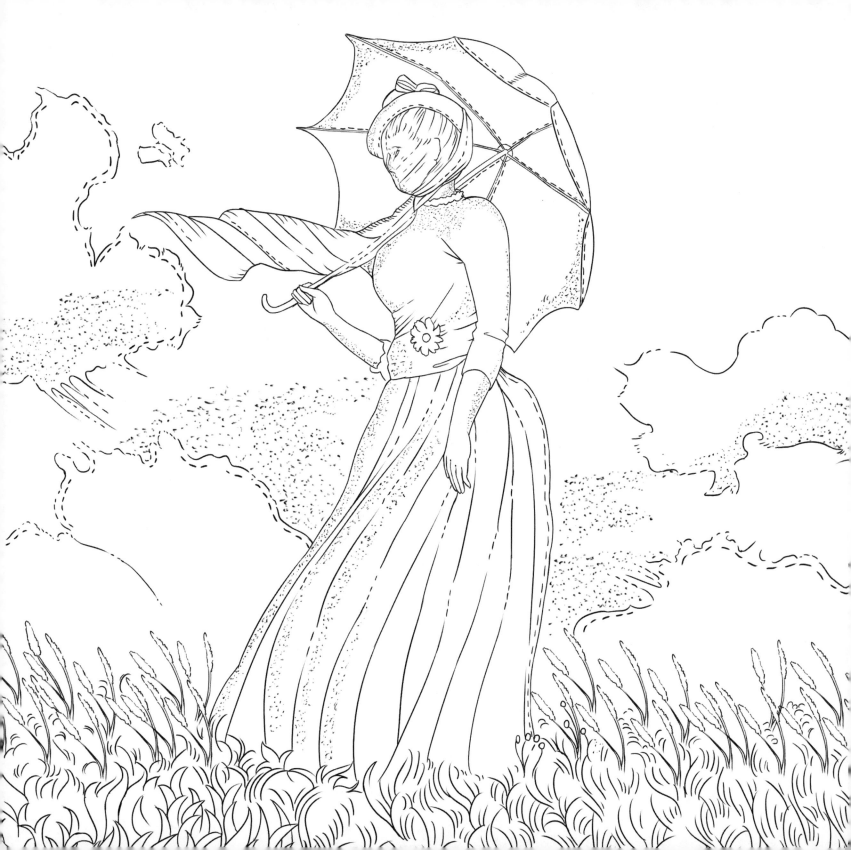

En la página anterior:

Claude Monet
Mujer con Sombrilla
(1875)

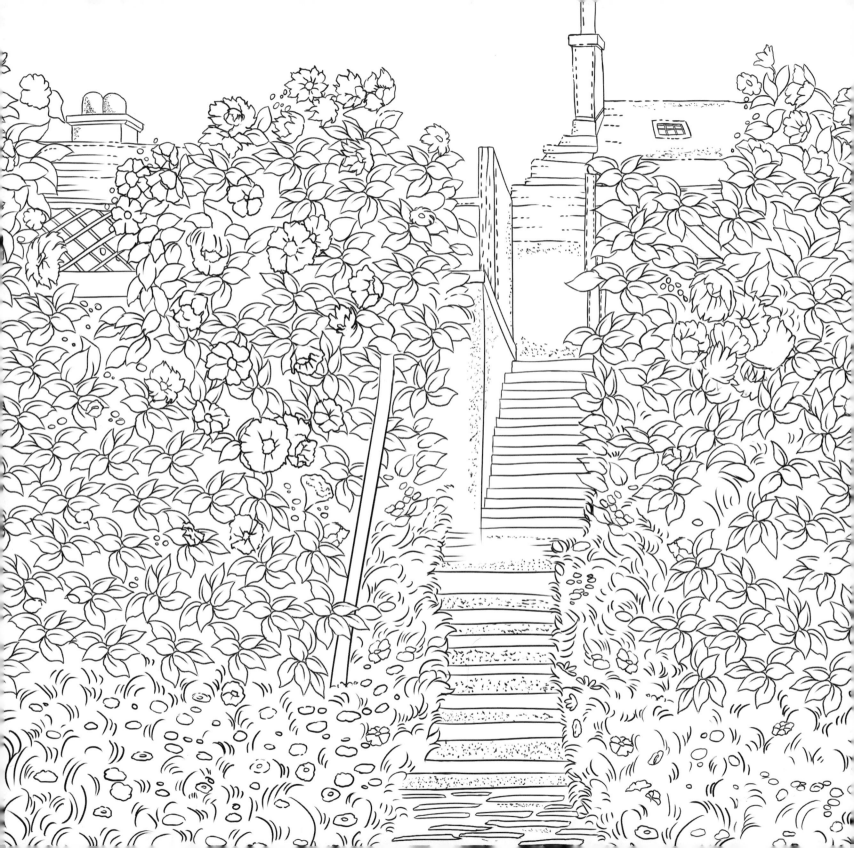

En la página anterior:

Claude Monet

Los pasos en Vetheuil

(1881)

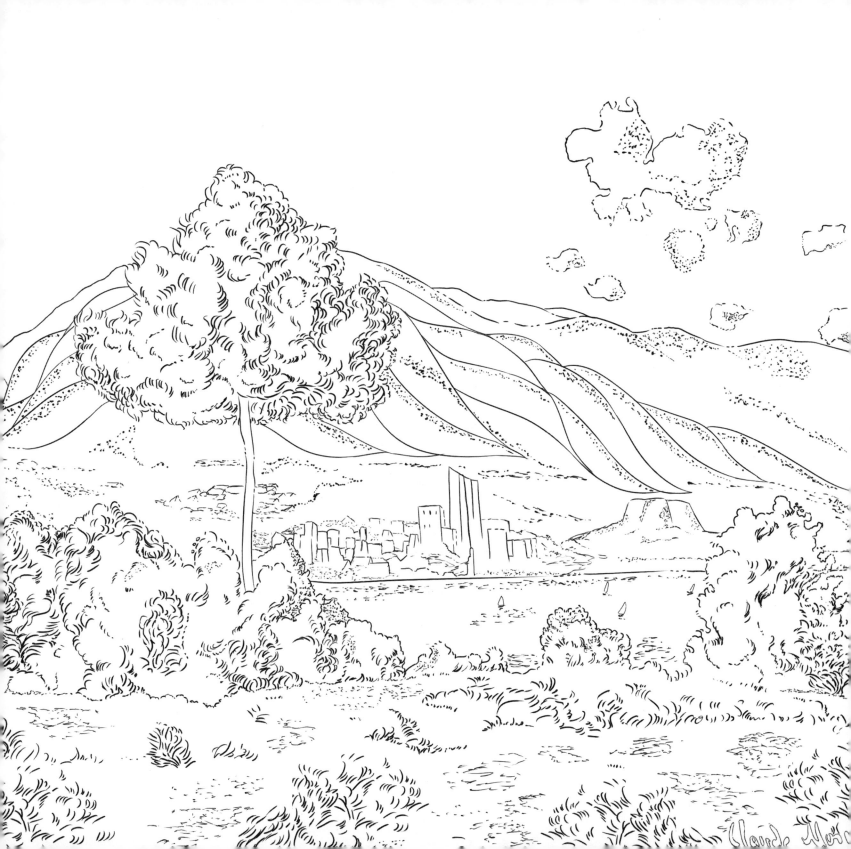

En la página anterior:

Claude Monet
*Vista de Antibes de la meseta de
Notre-Dame*
(1888)

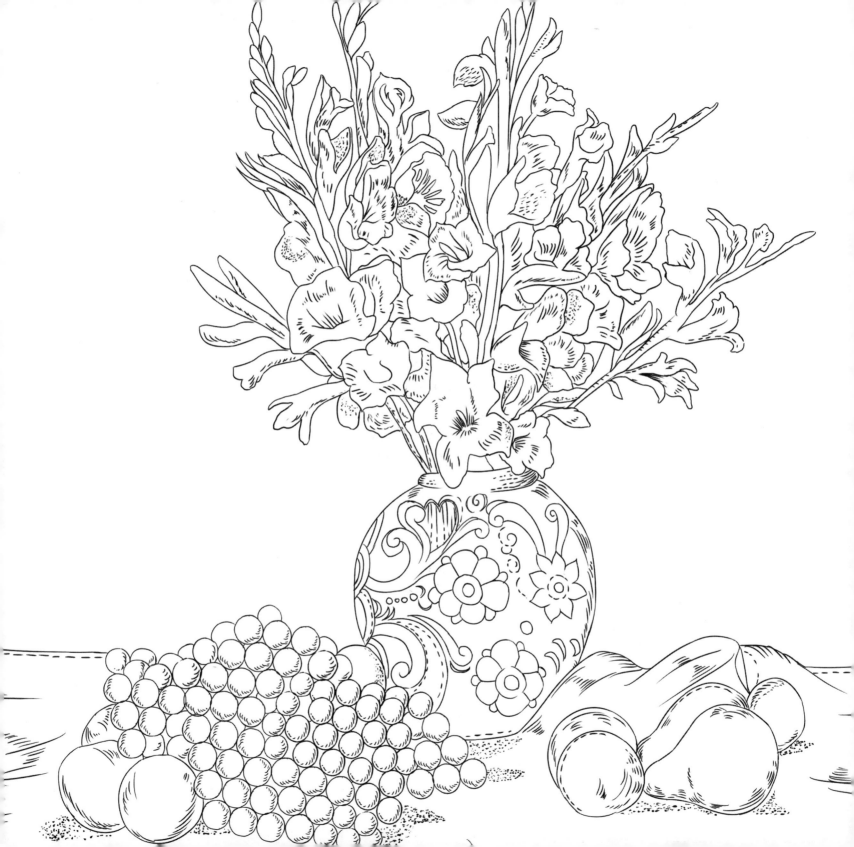

En la página anterior:

Auguste-Pierre Renoir
Naturaleza muerta
Flores y Frutas
(1841)

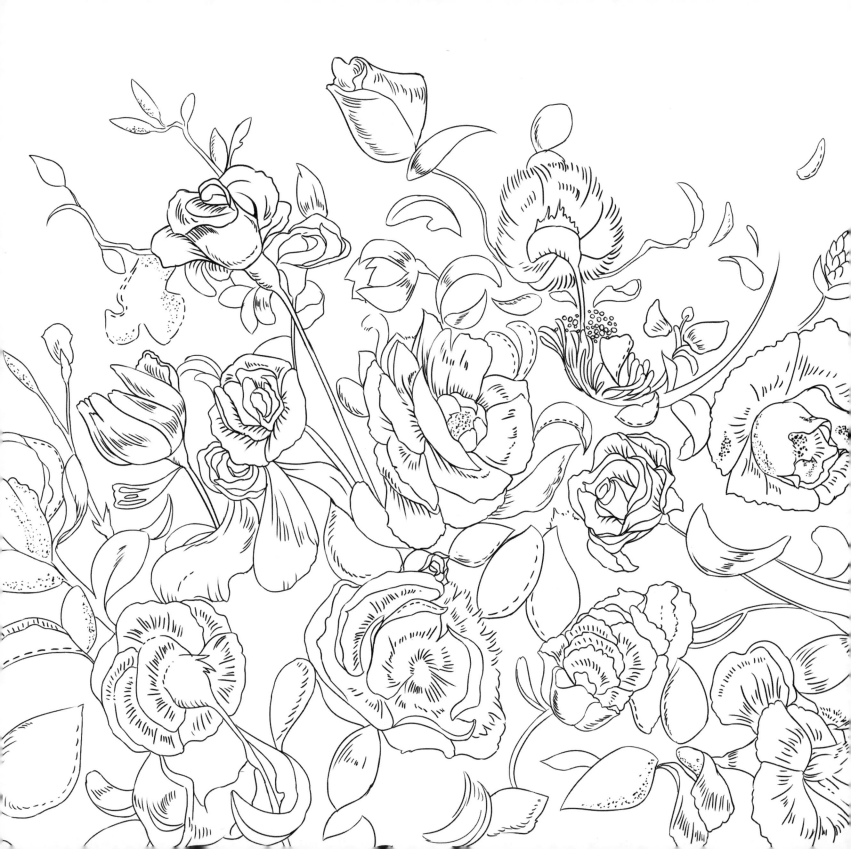

En la página anterior:

Auguste-Pierre Renoir
Rosas del Wargemont
(1885)

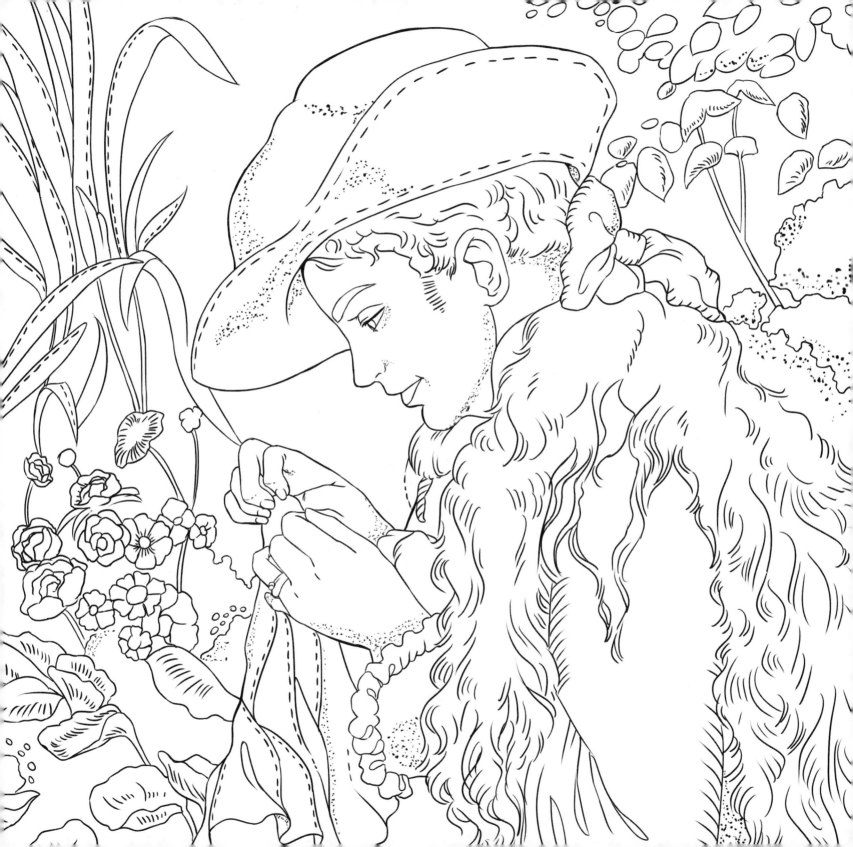

En la página anterior:
Auguste-Pierre Renoir
María Teresa Durand-Ruel cosiendo
(1882)

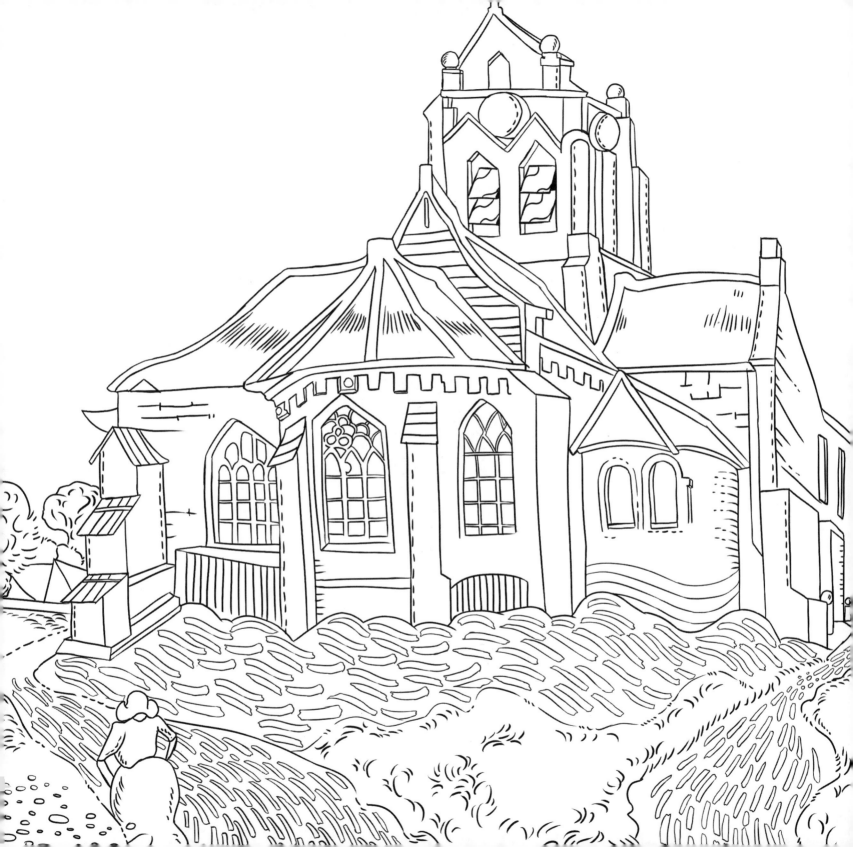

En la página anterior:

Vincent Van Gogh

Iglesia de Auvers

(1890)

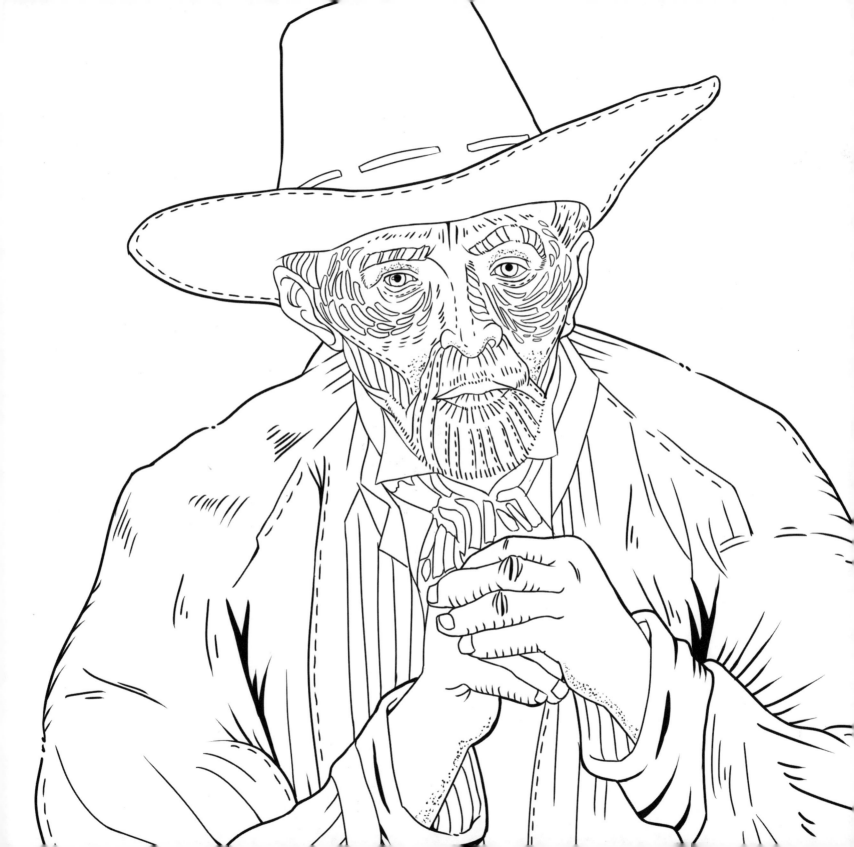

En la página anterior:

Vincent Van Gogh
Retrato de Eugéne Boch
(1888)

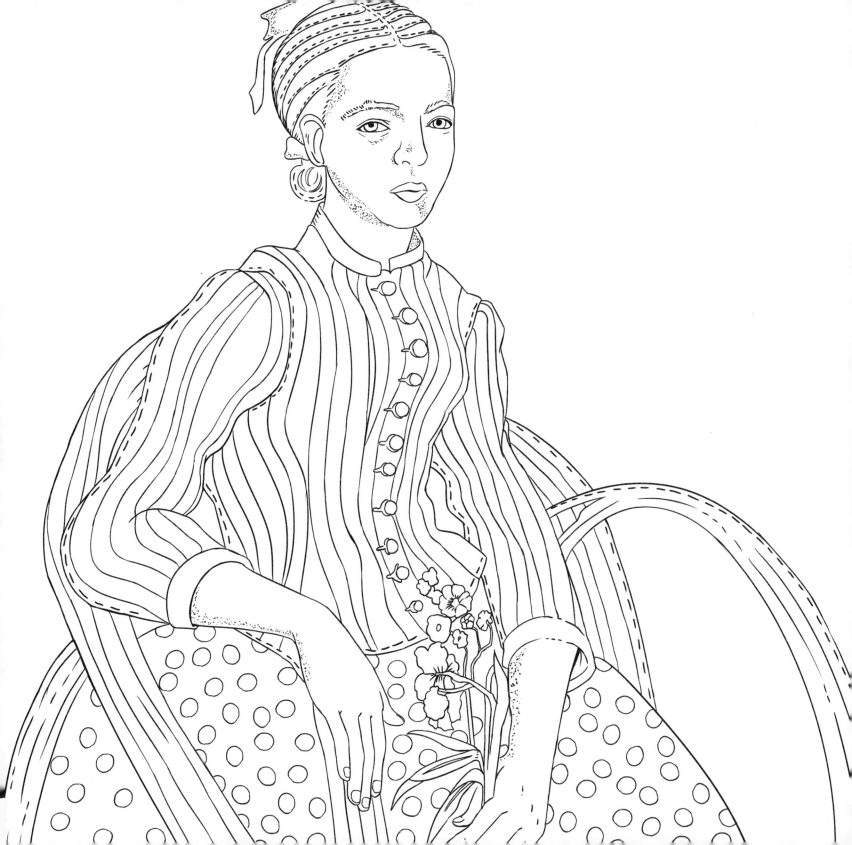

En la página anterior:

Vincent Van Gogh

La Mousmé

(1888)

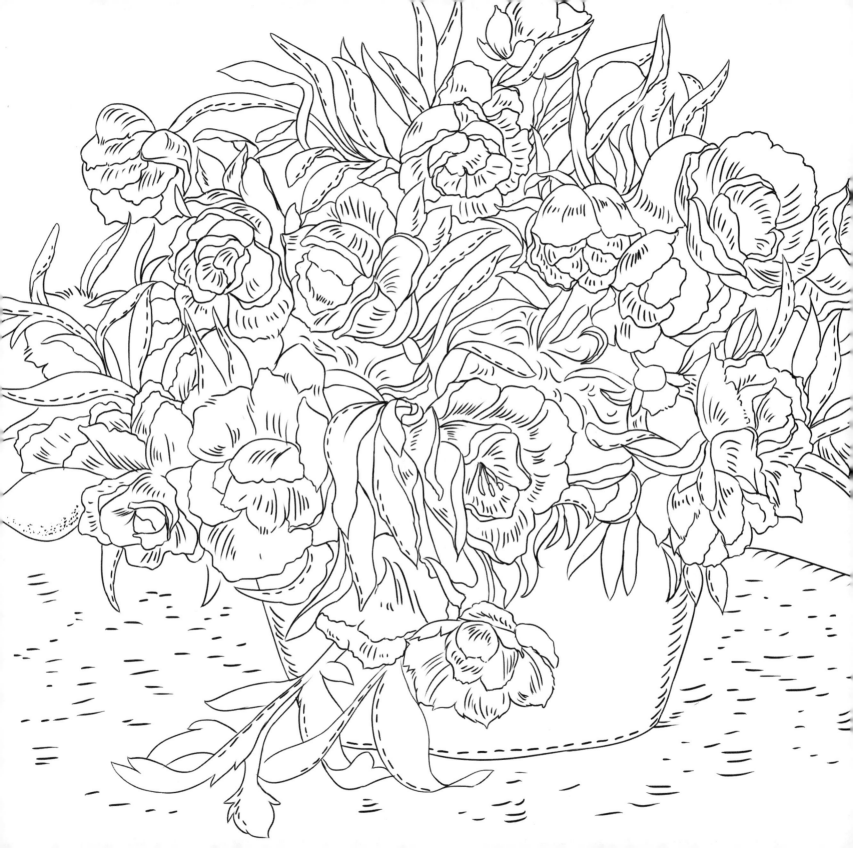

En la página anterior:
Auguste-Pierre Renoir
Peonías
(1880)

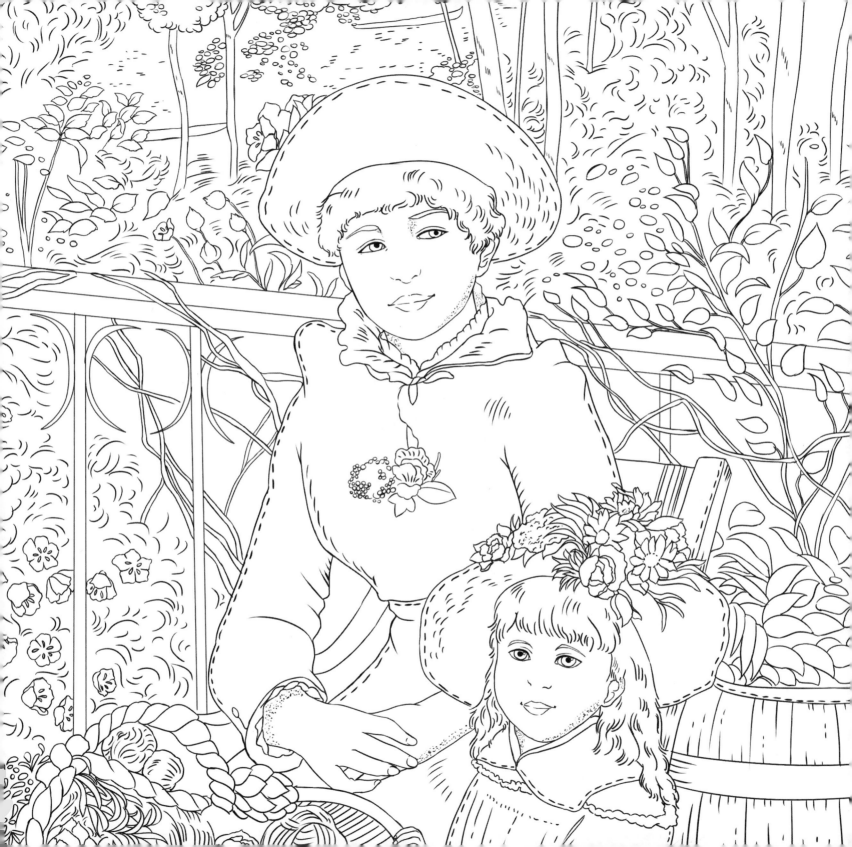

En la página anterior:

Auguste-Pierre Renoir
En la terraza
(1881)

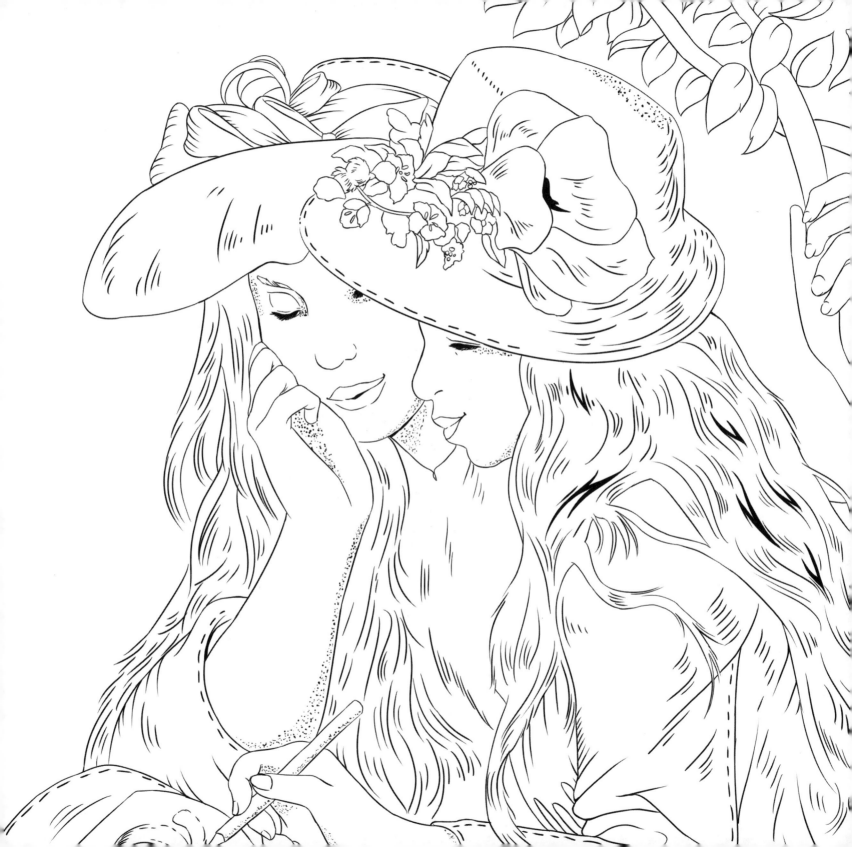

En la página anterior:

Auguste-Pierre Renoir
Dos hermanas
(1890)

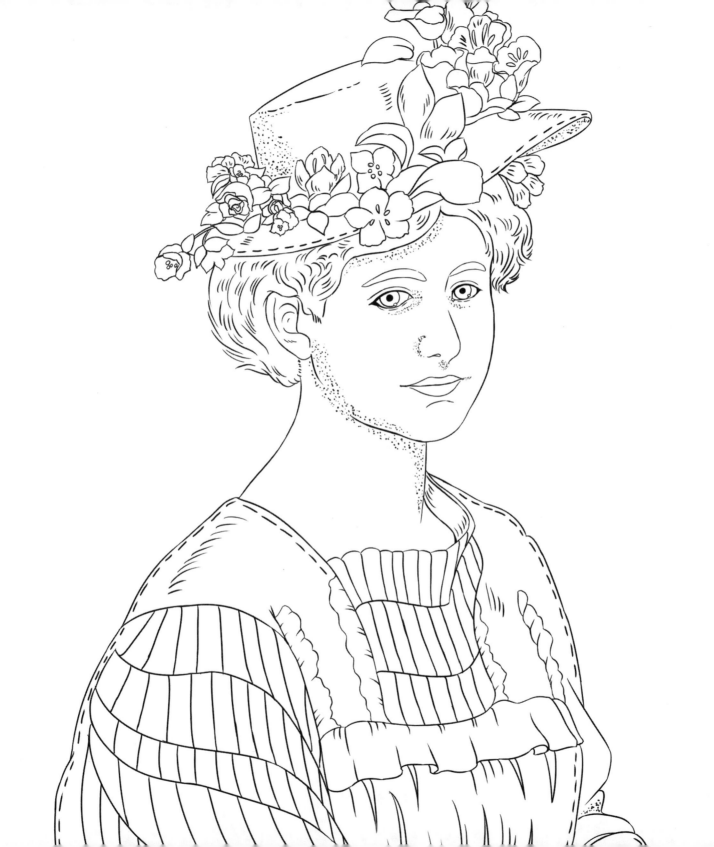

En la página anterior:
Auguste-Pierre Renoir
Mujer Joven con sombrero de rosas silvestres
(1896)

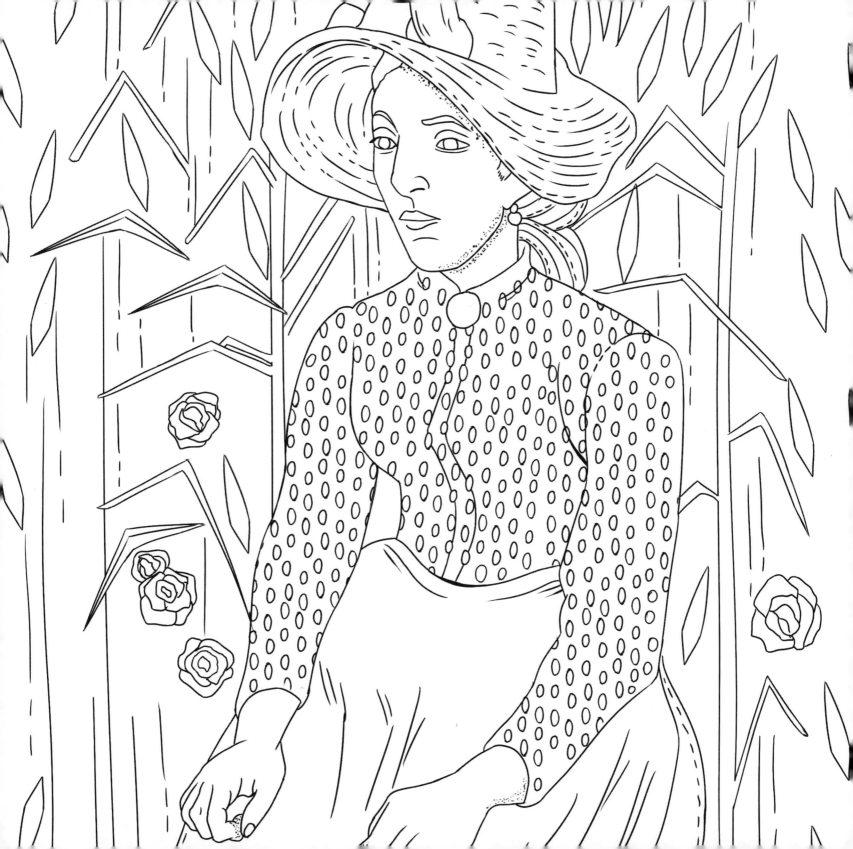

En la página anterior:

Vincent Van Gogh
Mujer Campesina con fondo de trigo
(1890)

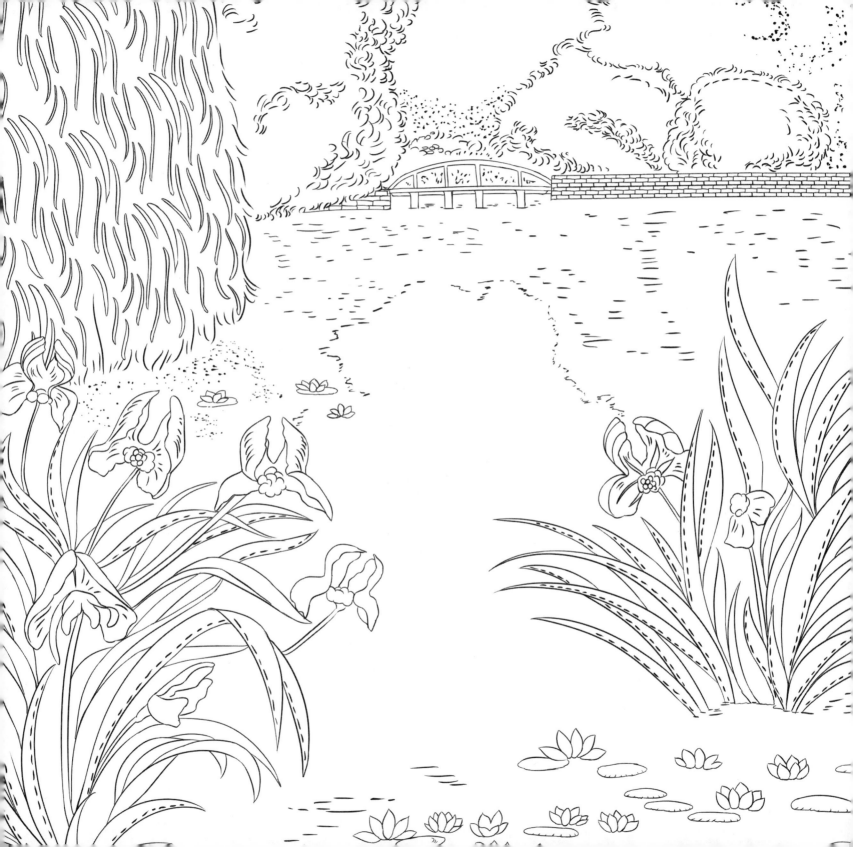

En la página anterior:

Claude Monet

Lirios

(1900)

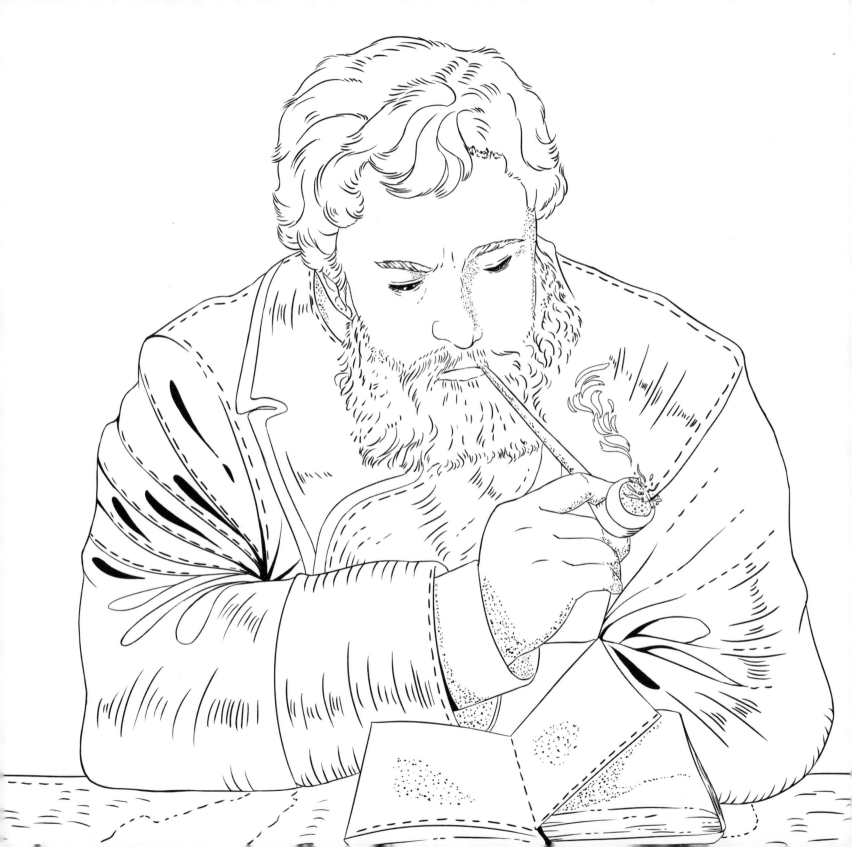

En la página anterior:

Auguste-Pierre Renoir

El lector

(1874)

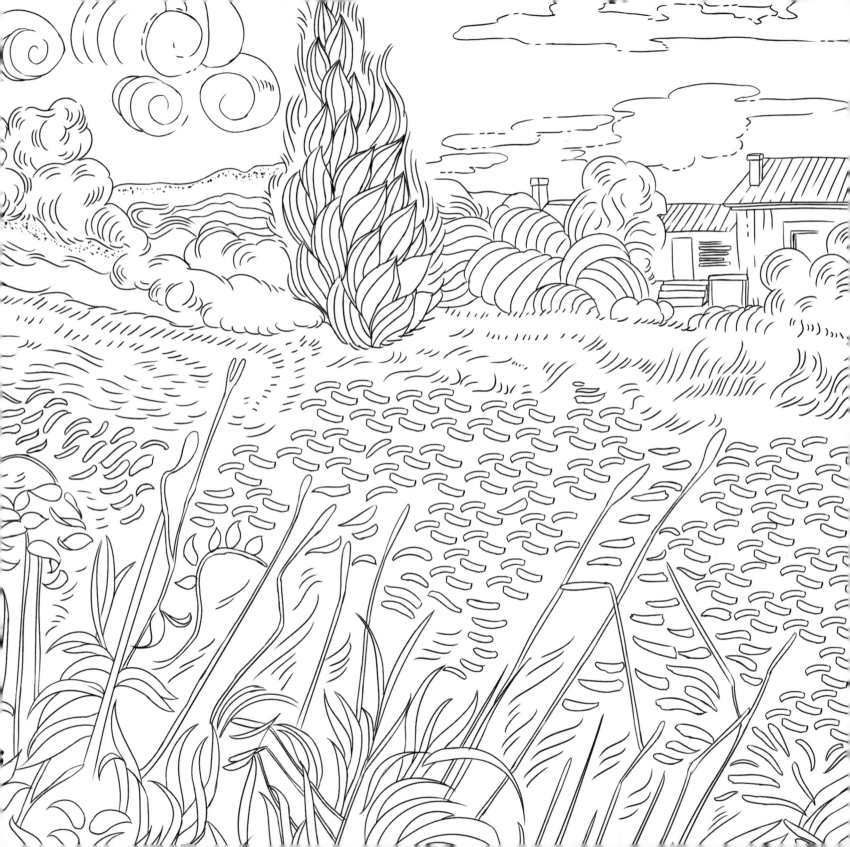

En la página anterior:

Vincent Van Gogh
Campo de trigo con cipreses
(1889)

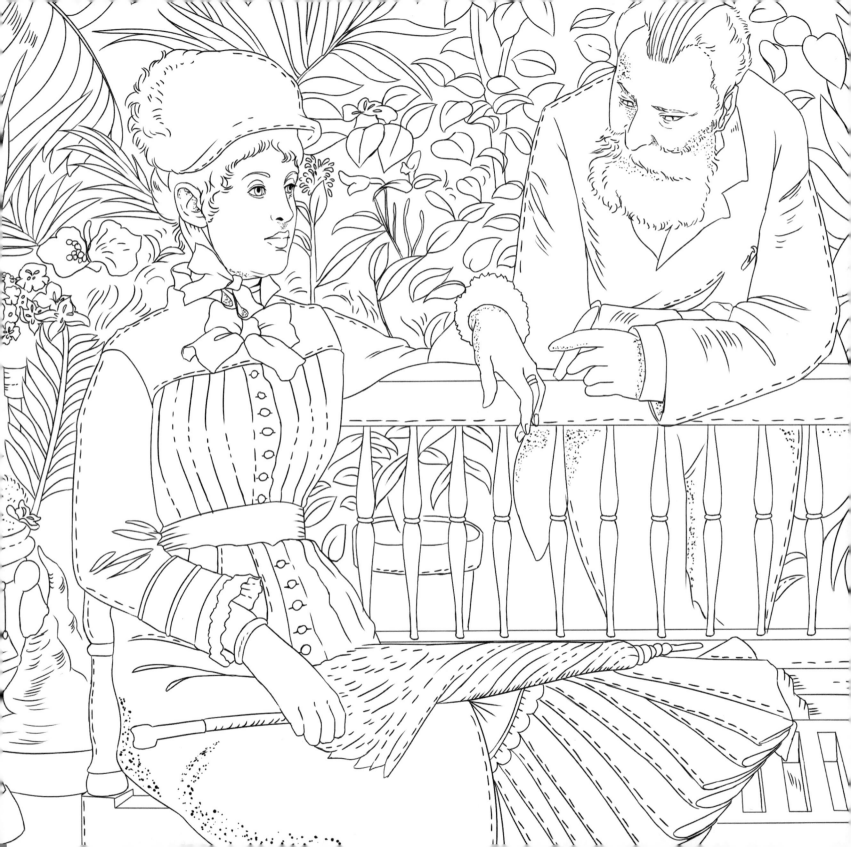

En la página anterior:

Édouard Manet

El conservatorio

(1879)

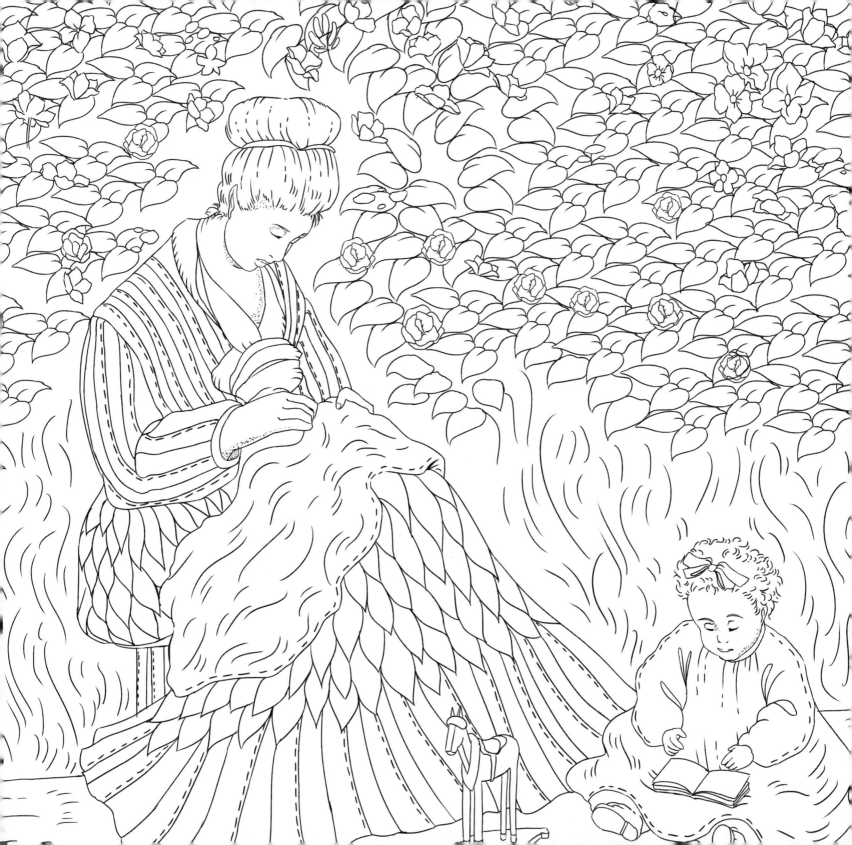

En la página anterior:

Claude Monet
Camille Monet con un niño
(1875)

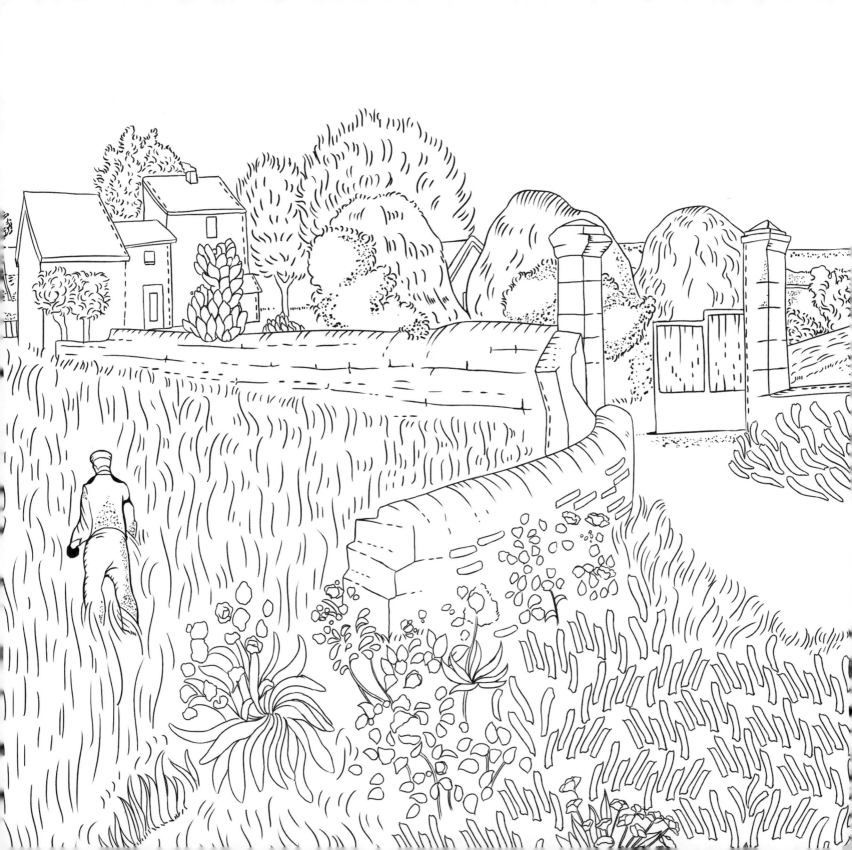

En la página anterior:

Vincent Van Gogh

Casa de campo en Provenza

(1888)

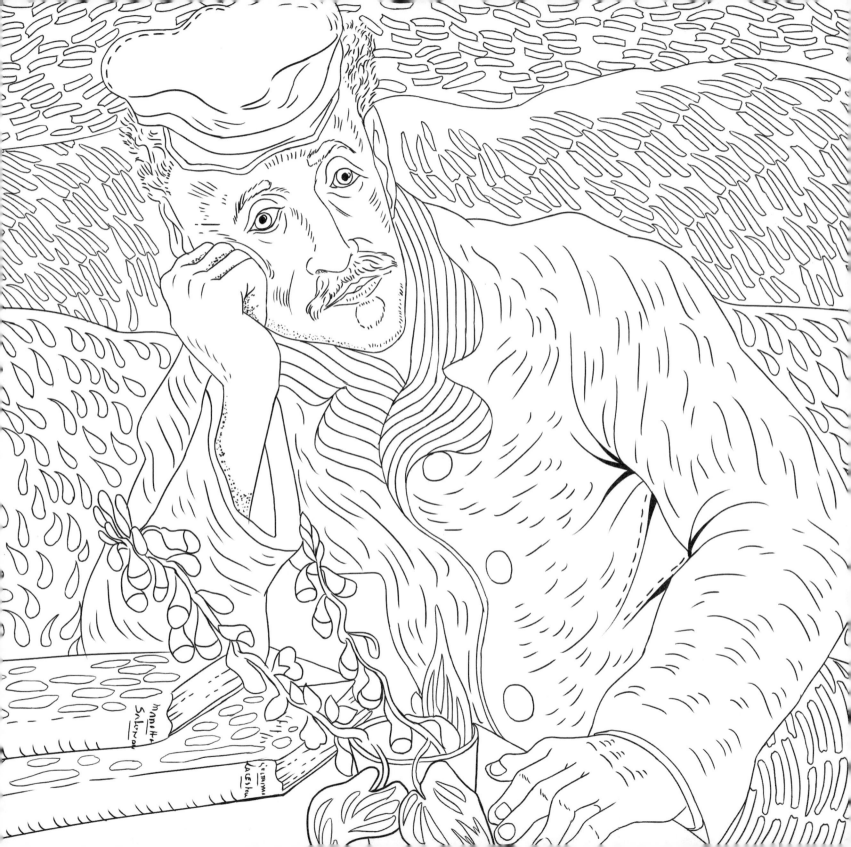

En la página anterior:

Vincent Van Gogh

El doctor Paul Gachet

(1890)

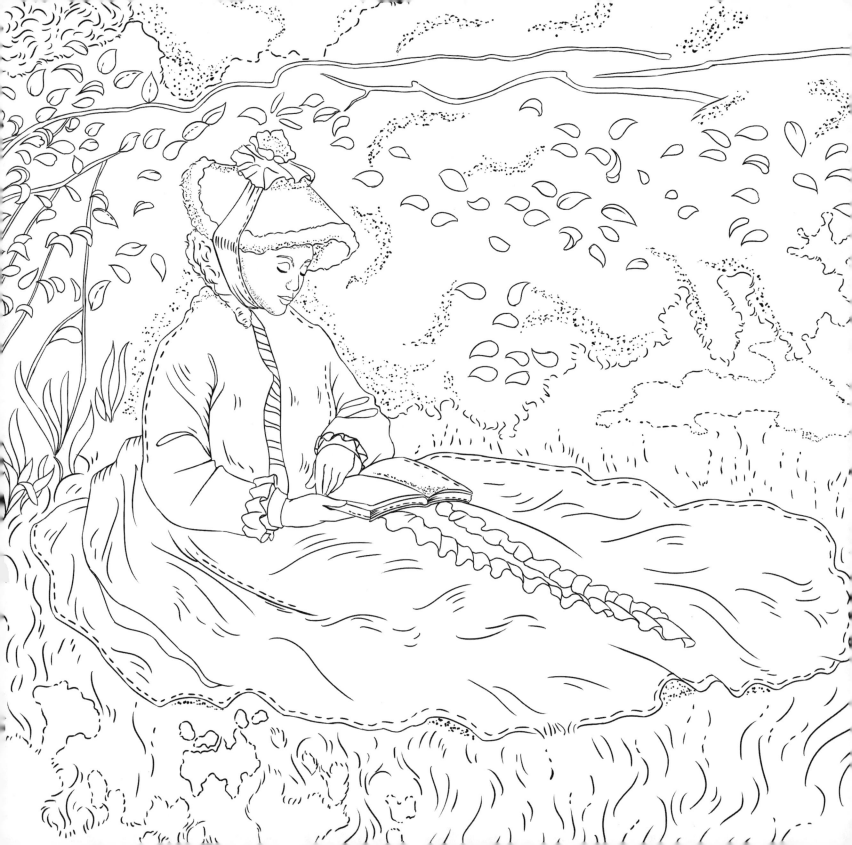

En la página anterior:

Claude Monet

Tiempo de Primavera

(1872)

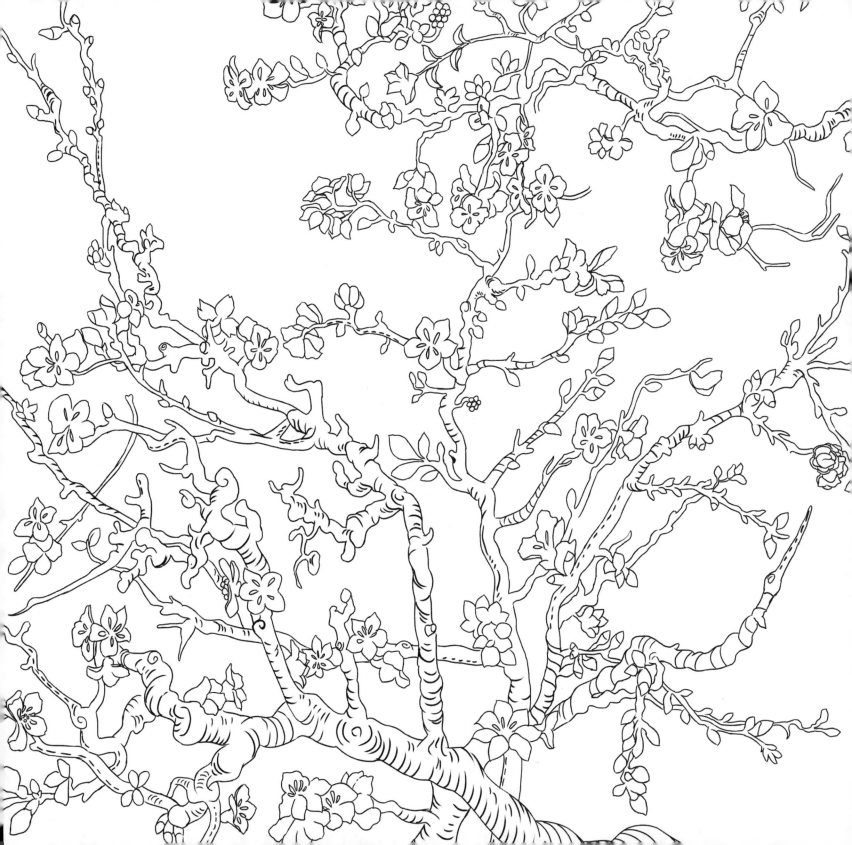

En la página anterior:

Vincent Van Gogh

Rama de almendro en flor

(1890)

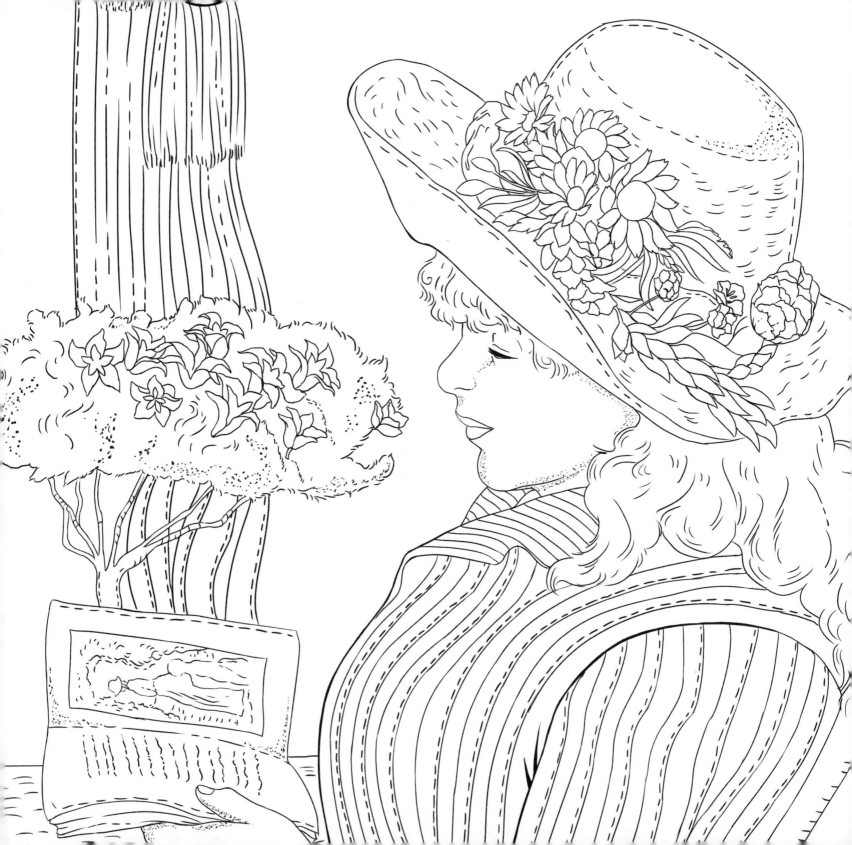

En la página anterior:

Auguste-Pierre Renoir
Muchacha leyendo
(1880)

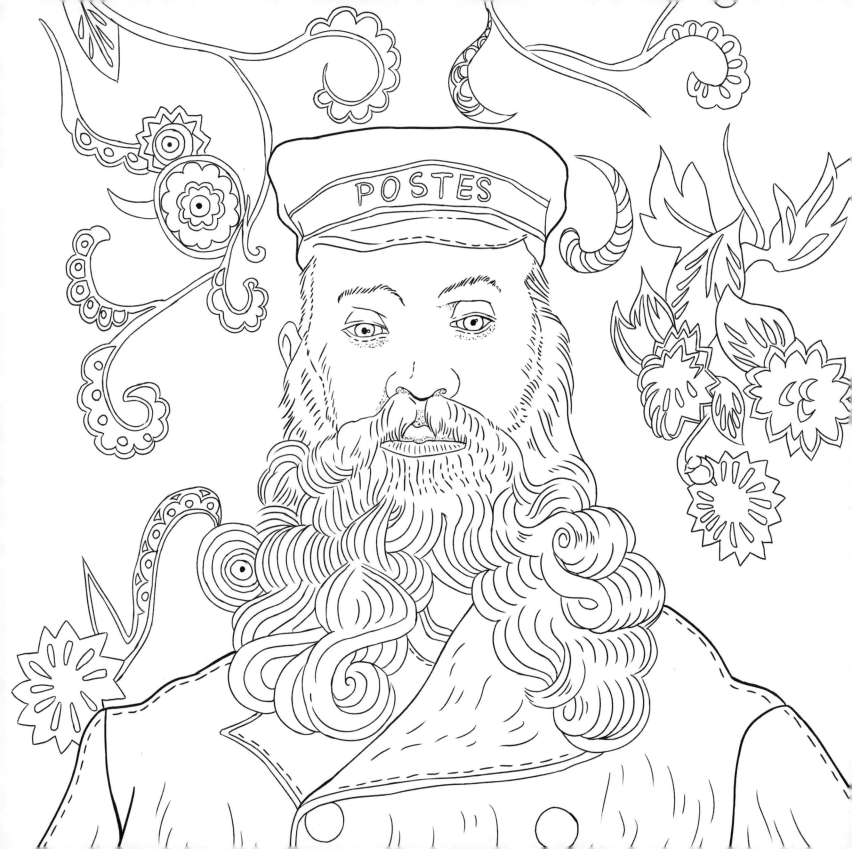

En la página anterior:

Vincent Van Gogh
Retrato del cartero Joseph Roulin
(1888)

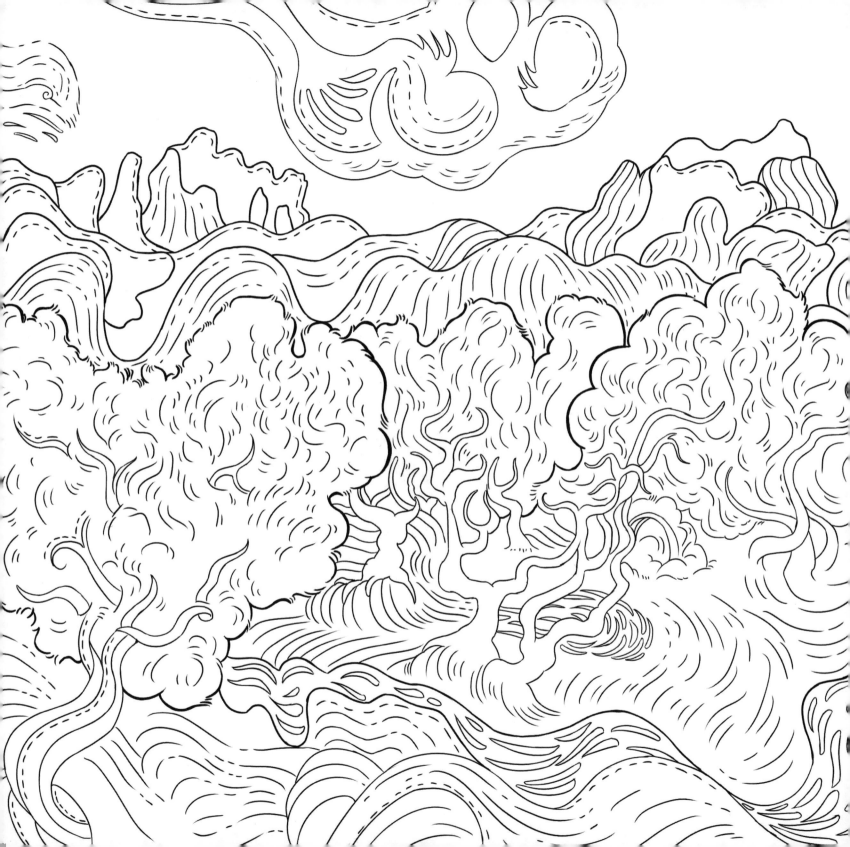

En la página anterior:
Vincent Van Gogh
Campo de olivos con la Alpille al fondo
(1889)